1 MONTH OF
FREE
READING

at
www.ForgottenBooks.com

By purchasing this book you are eligible for one month membership to ForgottenBooks.com, giving you unlimited access to our entire collection of over 1,000,000 titles via our web site and mobile apps.

To claim your free month visit:
www.forgottenbooks.com/free1292774

ISBN 978-0-267-06944-6
PIBN 11292774

EUGÈNE DELACROIX
PAR CAMILLE MAUCLAIR
AVEC UN PLANCHE EN QUATRE COU-
LEURS, UNE GRAVURE ET QUARANTE-
HUIT REPRODUCTIONS-ORIGINALES

LIBRAIRIE ARTISTIQUE INTERNATIONALE
========= 17 RUE BONAPARTE, PARIS =========

IMPRIMERIE DE LA LIBRAIRIE
ARTISTIQUE INTERNATIONALE
················PARIS················
L'IMPRIMEUR-GÉRANT: C.KÖRNER

our bien comprendre la portée de l'intervention et de l'influence de l'œuvre de Delacroix dans l'école française, il est nécessaire de se rappeler la situation exacte de la peinture au moment où il parut.

La Révolution avait brutalement traité les maîtres du XVIIIème siècle finissant. Eprise d'un sévère idéal gréco-romain, dont déjà Vien avait donné des exemples et que David allait porter à son apogée, la génération jacobine avait considéré les peintres légers et délicieux du règne de Louis XVI comme les bénéficiaires de la corruption luxueuse des nobles et des fermiers généraux, et elle les avait rejetés dans le même mouvement d'injuste fureur. Fragonard mourait oublié, chassé de son logis des galeries du Louvre. Hubert Robert échappait grâce à une erreur à l'échafaud. Greuze mourait dans la misère noire. On ne parlait plus de Chardin. Un Latour se vendait quelques francs. „L'Embarquement pour Cythère", peint par Watteau pour son entrée à l'Académie, y était criblé de boulettes de papier mâché par les élèves de David, neveu de Boucher dont ils parlaient en de tels termes, qu'il était obligé, par pudeur, d'excuser à leurs yeux son oncle. Les gravures de Cochin, de Lépicié, de Choffard, de Lavreince, des Saint-Aubin, de Debucourt, de Gravelot, d'Eisen, allaient s'ensevelir dans les soupentes de quelques brocanteurs, et on attendrait quatre-vingts ans avant de les rechercher pour les couvrir d'or. Un siècle s'effondrait. Son goût exquis, sa morale profondément naturelle et humaine son libéralisme sceptique, tout lui était imputé à vice et à crime. On rêvait d'un art moralisateur, que Greuze avait préparé aux applaudissements de Diderot par ses scènes familiales et son ingénuité bourgeoise, mêlée de libertinage hypocrite. On voulait un art héroïque, sévère, propre à élever les consciences. David apparut l'homme d'une telle œuvre, et créa d'un seul effort la réaction d'une esthétique néo-romaine, d'une peinture conçue d'après la statuaire antique, et toute consacrée à des expressions de sentiments cornéliens. La discipline de cette école fut plus dure encore que celle imposée, cent-vingt-cinq années auparavant, par Louis XIV, Le Brun et l'école de Rome. Plus de recherches de la nature, plus de grâce, plus de vérité, plus de coloris, mais simplement

un art allégorique, pompeux, aride, éloigné de la vie et tout entier construit sur des théories, un art aussi opposé que possible au tempérament français.

L'Empire, après le Consulat, accentua la résolution de n'admettre qu'un art national, militarisé dans ses mœurs comme dans ses goûts. Cependant, malgré tout et par la force des choses, le modernisme si violemment rejeté allait reprendre son rôle. Napoléon voulait des illustrateurs de sa gloire, des commentateurs de sa cour. Il fallait bien quitter le nu, la toge et les héros à casques romains pour peindre les uniformes que l'Europe avait vus sur tous les champs de bataille et les belles „grandes dames" de la nouvelle aristocratie. Les héros cornéliens avaient pris vie et s'habillaient en soldats de l'armée impériale. David, lui-même, s'étant décidé à devenir un bonapartiste après avoir été un farouche tyrannicide, se résigna à quitter les Sabins et les Horaces pour peindre le „Sacre de Napoléon", et à exécuter les quelques portraits qui, comme ceux des dames de Tangry ou de Mme Récamier, compensent aujourd'hui dans notre esprit, par leur beauté, l'influence néfaste et la prétention mort-née de son œuvre classique. D'autres hommes surgirent, Gérard, entre autres, Prudhon, génie mystérieusement apparenté à celui du Vinci, et surtout Gros, le maitre de la „Bataille d'Eylau", de la „Bataille d'Aboukir", Gros le premier peintre d'une ère nouvelle, coloriste puissant, réaliste s'élevant au grand style par sa fougue, son sens du mouvement épique, à la fois précurseur des réalistes par son souci de l'exactitude et des romantiques par la somptueuse éloquence de ses arrangements, Gros aussi éloigné de la minutie que de l'emphase, Gros dont on n'a pas encore assez dit le mérite, l'importance et la beauté au seuil du XIXème siècle. Puis survint l'éblouissante existence de Géricault, la révélation d'une génialité picturale et sa brusque disparition dans la mort. En Géricault, plus encore qu'en Gros, s'affirmait la double tendance à un style nouveau, à la fois très réaliste et très lyrique, cherchant dans la vie contemporaine tous les éléments de la force et de l'enthousiasme. Dès l'intervention de tels hommes, l'école de David était brisée; vingt ans auparavant elle était toute-puissante. A présent, si la manie de l'art néo-romain con-

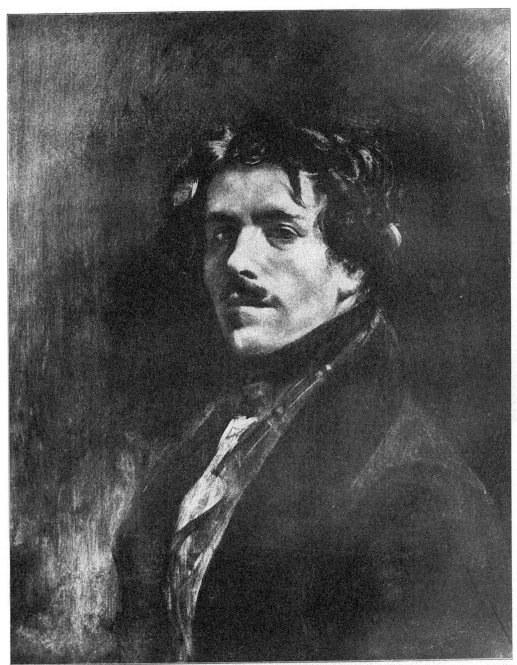

PORTRAIT PAR LUI-MÊME

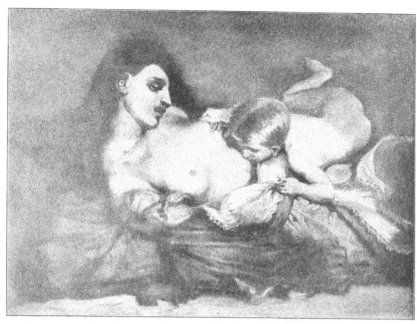

EXTRAIT DE MASSACRE À CHIOS

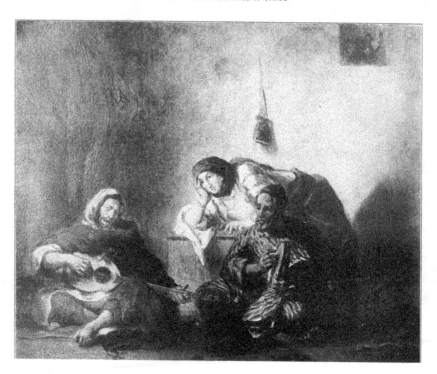

tiñuait à être favorisée par Napoléon comme elle l'avait été par le général jacobin Bonaparte, si cet art allégorique glacé continuait de régir les œuvres consacrées à la vie civique, si ses fades représentants, donts le plus aimable était Girodet, continuaient d'obtenir à l'Institut la consécration d'un talent habile et docile au goût né de la crise romaine, du moins auprès de ces hommes s'en plaçaient d'autres qui, par la voie de la peinture militaire, revenaient à la tradition de la vie, du coloris, de l'émotion directement issue des idées et des visions du jour. Le „Radeau de la Méduse" était, à ce point de vue, une œuvre extrêmement audacieuse, parce que pour la première fois on accordait des proportions énormes à la représentation d'un fait de la vie privée, d'un évènement qui ne pouvait être classé au rang des actes de la vie officielle comme les victoires de l'Empire, d'un drame qui avait ému l'opinion et n'avait rien du „style" voulu par l'École. En même temps débutait et s'imposait lentement un autre jeune homme, un Montalbanais, appelé Jean Dominique Ingres, qui cherchait tout autre chose que David, Gros, Prudhon ou Géricault. Celui-là, réaliste par ses portraits, minutieux, pénétrant et vrai comme Holbein, concevait une esthétique classique remontant non pas aux Romains mais à leurs maîtres les Grecs. Il se séparait de David en cherchant à reconstituer une antiquité plus vraie, plus intime, sans boursouflure. En même temps il était hanté du Moyen-Age, des Primitifs italiens alors absolument inconnus, et même de certaines simplifications byzantines. Il allait bientôt être préoccupé de Raphaël au point de rêver de donner à son tour une nouvelle version de l'art grec à travers l'interprétation du Sanzio en la pondérant par le réalisme naturel à la race française. Son Œdipe plein de vérité avait déjà scandalisé les élèves de David par son coloris, sa liberté d'expression. Son „Jupiter accueillant Thétis" qu'on peut considérer comme le premier symptôme de l'art de Gustave Moreau et des préraphaëlites anglais, avait quelque chose de grec et de Primitif tout ensemble, une stylisation étrange et une morbidesse toute alexandrine. Sa „Françoise de Rimini" était pleine de reminiscences des quattrocentistes toscans. Son „Vœu de Luis XIII", au salon de 1824, allait affirmer ses sympathies ardentes pour Raphaël.

Ainsi, de tous côtes et dans des sens différents, la tyrannie de David
était démentie, le passé renaissait, on rejetait la tradition romaine pour
reprendre les idées de la Renaissance ou aller directement aux Grecs.
D'autre part on voulait prendre les thèmes d'une peinture nouvelle dans
la vie moderne, et l'expédition d'Égypte avait donné le goût de l'Orient.
Le réalisme s'élevait au lyrisme et à la beauté décorative parce que
l'héroïsme militaire faisait de la réalité quotidienne une epopée et promenait
la vision des artistes dans un monde nouveau. Entre ceux qui se référaient
au passé, comme Ingres, et ceux qui, comme Gros et Géricault, attendaient
tout de l'avenir, une même émulation, une même soif de formes neuves
se révélaient. L'Art du XVIIIème siècle était oublié, honni par tous.
Mais on remontait aux Renaissants, et si les uns songeaient à Raphaël,
les autres songeaient à Titien, à Véronèse. Toutes ces idées se mêlaient
dans les jeunes consciences troublées par le conflit de la couleur et de la
ligne, du style et de la vie. L'héroïsme ambiant, l'incessante émotion
civique de ces trente années ou chaque jour avait apporté son drame,
son triomphe ou son angoisse, tout faisait pressentir et désirer la révélation
décisive de cette nouvelle forme de la sensibilité qu'on appelait confusé-
ment le romantisme, qui se pressentait dans Gros, qui s'affirmait dans
Géricault.

C'est à ce moment qu'éclata, au Salon de 1822, deux années avant
que le Vœu de Louis XIII consacrât la réputation classique d'Ingres, le
succès du „Dante et Virgile aux enfers“. Le romantisme pictural avait
trouvé son maître en même temps que le classicisme néo-grec recon-
naissait le sien: et l'injustice des enthousiasmes, incaples du jugement
critique que seul fortifie le recul des années, allait opposer l'un à l'autre
pendant trop longtemps deux grands hommes qui allaient pourtant,
en ruinant l'erreur de David, donner au XIXème siècle ses deux grands
modes d'expression, et rendre possible l'éclosion future de l'impressionisme.

Eugène Delacroix était né le 26 avril 1798. Son père, membre de
la Convention et régicide, ambassadeur près le la République batave,

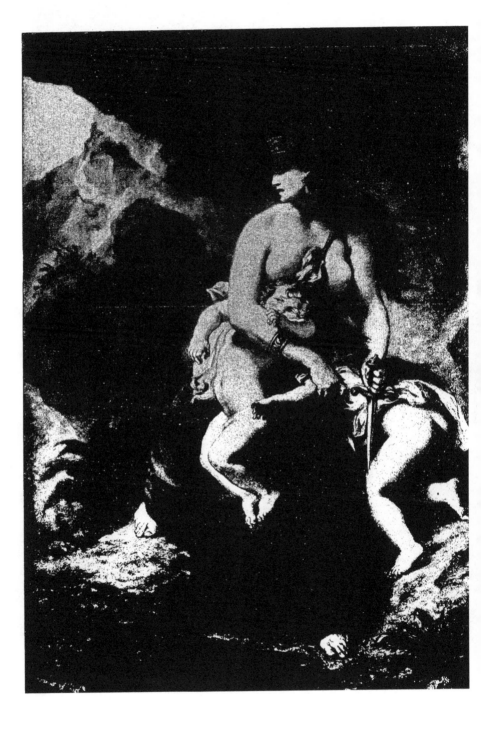

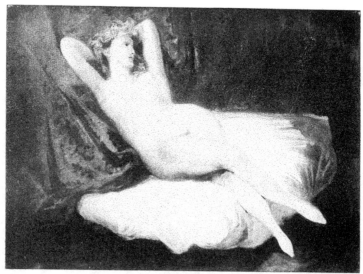

REPOS

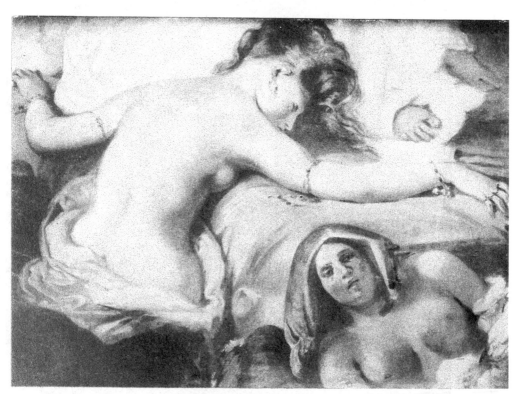

EXTRAIT DE LA MORT DE SARDANAPALE

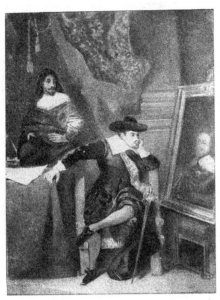

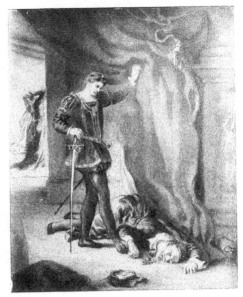

CROMWELL AU CHÂTEAU DE WINDSOR

HAMLET DEVANT LE CORPS DE POLONIUS

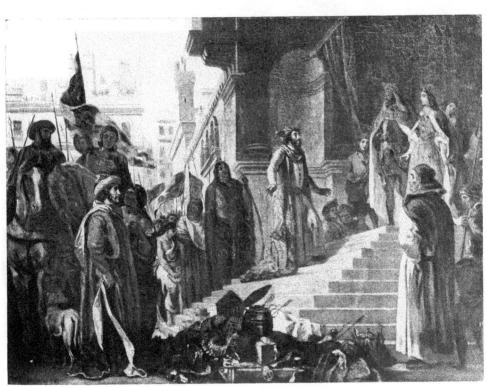

RETOUR DE CHRISTOPHE COLOMB

MADELEINE EN PRIÈRE

PAGANINI JOUANT DU VIOLON

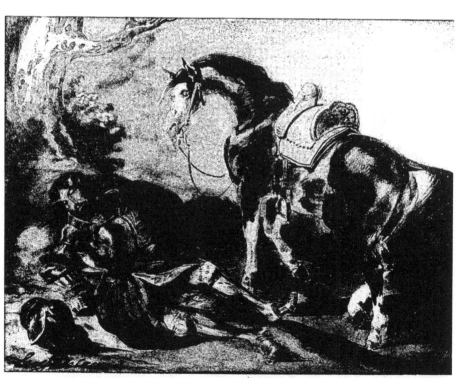

CHEVALIER BLESSE

préfet des Bouches-du-Rhône et de la Gironde, mourut en 1805. Un frère d'Eugène, Charles Henri, fut nommé maréchal de camp en 1815, à trente-six ans, et baron de l'Empire, après avoir fait toutes les campagnes républicaines et impériales. Un autre, Henri, fut tué à vingt-trois ans à Friedland. La sœur d'Eugène, Henriette, épousa M. de Verninac qui fut préfet des Bouches-du-Rhône. Delacroix était allée aux Riesener, aux Oeben, qui furent des maîtres dans l'art du meuble, aux Berryer, aux Lavalette. Sa famille était donc de l'aristocratie impériale et en même temps imbue de républicanisme.

Quelques visites à l'atelier de Guérin, et surtout ses promenades assidues au Louvre décidèrent de sa vocation. Il fut tout de suite frappé par Véronèse, Titien et Rubens, qu'il copia. C'est un trait bien frappant que cette attirance vers Rubens. Le XVIIIème siècle avait adoré le grand Flamand.

Watteau, Boucher, Greuze l'avaient copié avec passion, et on peut dire qu'il avait orienté tout ce siècle en le détournant de l'école italienne dégénérée dont l'influence avait été si nuisible au XVIIéme siècle. Le XVIIIème était oublié, mais Delacroix revenait au maître qui l'avait dirigé, et un jour il lui était réservé de revenir à Watteau lui-même, et à Chardin, en reprenant pour son compte leur découverte de la peinture par juxtaposition des tons complémentaires; et ainsi Delacroix était destiné à être le trait d'union entre le XVIIIème siècle et l'impressionnisme, qui a poussé cette découverte à ses extrêmes conséquences. Au moment où Delacroix s'adressait à Rubens, Ingres s'adressait à Raphaël.

Delacroix se forma tout seul. Il fit quelques croquis, des esquisses de compositions, des portraits, des caricatures, en compagnie de son camarade Géricault. Mais le „Dante et Virgile" fut un coup de foudre. On était encore, à cette époque, sous l'impression d'un temps extraordinaire où la célébrité s'accordait à un inconnu de la veille, où les réputations éclataient comme des bombes et le jeune homme fit avec son tableau la sensation qu'on avait eue avec la „Méduse". Mais la „Méduse" avait concentré dans son mélange de réalisme et de dramatisme toute l'horreur et toute la pitié d'un public encore ému par le sinistre naufrage.

Le „Dante et Virgile" était le commentaire d'un poème et ne s'adressait qu'à l'intellectualité des spectateurs.

Il s'y adressait cependant avec une telle violence par la magie du coloris et la frénésie du mouvement qu'il déterminait une émotion physique. C'est un de plus beaux tableaux de début par lesquels un homme de génie se soit jamais révélé. Non-seulement il posait nettement une grave question esthétique en mettant la peinture au service d'une œuvre d'imagination poétique et mystique, étrangère à l'antiquité, mais encore il posait une question technique en affirmant la résolution de dessiner par les plans colorés, d'échapper à la tyrannie de la ligne, de situer toutes choses dans une atmosphère réagissant sur la couleur de chacune d'elles, d'inféoder la beauté conventionelle à l'intensité du caractère expressif. Cela n'avait pas été osé depuis Rubens et Rembrandt. C'était une hérésie pour l'école de David et pour son successeur Ingres: et cela n'avait été supporté chez Gros et Géricault qu'à cause de leurs sujets, qui les dispensaient des lois de l'esthétique académique et les rangeaient dans une catégorie spéciale, considérée en dehors du „grand art". Delacroix touchait à des figures comme Dante et Virgile et osait les peindre de façon vivante, directe et non stylisée. Tout concourait à le faire considérer comme un barbare et un chercheur de scandale par les classiques, et, du même coup, comme un novateur et un maître par la jeunesse romantique. En fait, Delacroix est tout entier dans ce tableau. Ses défauts et les éclairs de son génie y sont contenus. Il a été plus savant, plus sûr de sa volonté, mais „Dante et Virgile", quand on revoit cette toile après avoir vu toute son œuvre postérieure, nous donne l'image essentielle de sa conscience de poète et d'artiste.

Ce fut un succès. Thiers, s'inspirant des opinions de Gérard, loua hautement le jeune homme. Le ministère acheta la toile deux mille francs. Delacroix s'en alla à la campagne. Deux ans après, le Salon montrait au public, en même temps que de „Vœu de Louis XIII" d'Ingres, le chef-d'œuvre poignant qui s'appelle „Episode des Massacres de Scio", et où le sentiment tragique le plus sincère est servi par une technique éblouissante. L'œuvre allait droit au cœur d'une foule que les atrocités turques venaient

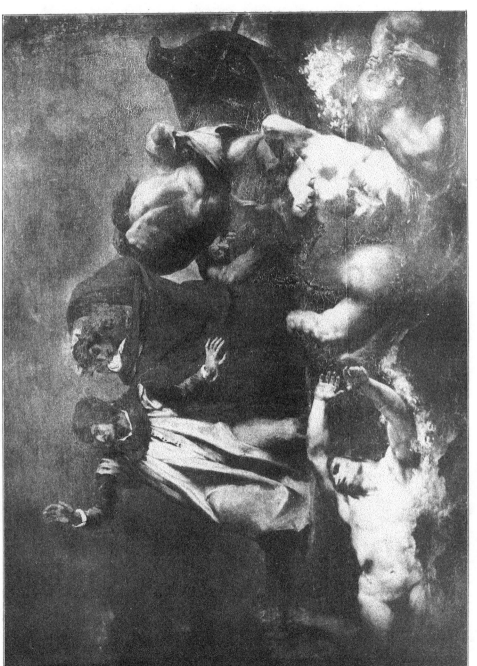

DANTE ET VIRGILE TRAVERSANT LE LAC DE LA VILLE INFERNALE DE DITÉ

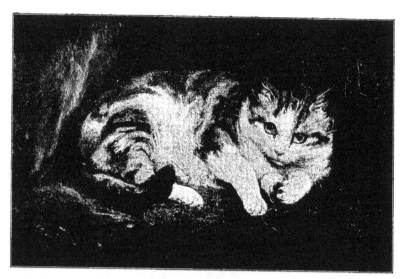

CHAT

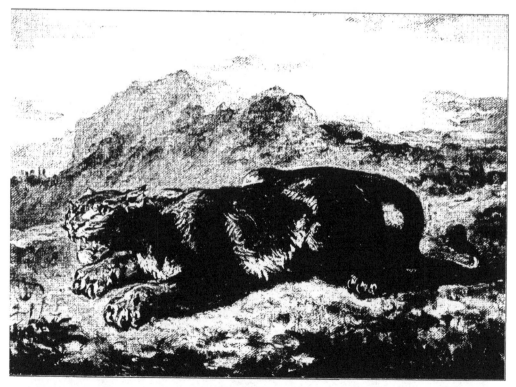

LIONNE PRÊTE À S'ELANCER

de révolter. Géricault venait de mourir prématurément d'une chute de cheval: on pleurait sa perte, on acclama l'homme qui allait le continuer et le surpassait déjà. L'œuvre fut encore achetée, au prix de six mille francs. Mais l'opinion fut très-partagée: Gros lui-même, qui eût voulu voir Delacroix concourir pour le prix de Rome, et regrettait avec dépit la direction prise par le jeune indépendant, déclara qu'il „courait sur les toits". La pensée de Rubens hantait toujours Delacroix. Mais cette fois la nature même du sujet l'avait amené à ces coloris sourds, à ces lueurs argentées et tristes qui allaient être une de ses caractéristiques principales. Il arrivait à ce tragique concentré, à cette mélancholie dans la richesse, à cette somptuosité crépusculaire qui l'a rendu inimitable et que Rubens n'a pas connue. C'est elle qui fait de Delacroix, disciple et continuateur de Véronèse et de Rubens, un moderne, un peintre de la vie intérieure, un confident de l'âme contemporaine. Techniquement il avait été aussi influencé par Constable, dont il venait d'admirer les paysages un peu avant l'ouverture du Salon de 1824. Jusqu'alors la politique avait empêché toute œuvre anglaise de pénétrer en France. Au Salon Lawrence, Boning-ton, Fielding, Constable figurèrent, et Delacroix fut si frappé par Constable qu'il retoucha son ciel, que son ami l'aquarelliste Fielding avait d'ailleurs ébauché. Il est hors de doute, que l'influence de Constable se retrouve dans tous les ciels orageux qui sont une des beautés des œuvres de Delacroix. Cette exposition anglaise le détermina d'ailleurs à aller à Londres en 1825, et il y revit Bonington, qu'il avait connu au Louvre, et dont la phtisie devait briser si vite l'âme exquise, si proche de celle du phtisique Watteau.

Dès lors se succédèrent les envois aux Salons. En 1827 Delacroix envoyait la „Mort de Sardanapale", „La Mort de Marino Faliero", „Faust dans son cabinet", „Milton et ses filles", „Le Combat du Giaour et du pacha", „Un Jeune turc caressant son cheval", „Un Pâtre romain blessé", „Des chevaux", une nature morte; et le public pouvait voir au Conseil d'Etat (alors sis au Louvre) le „Justinien composant les Institutes", commandé par l'Etat. A vingt-neuf ans Delacroix était en possession complète de toutes ses idées d'art et affirmait tous ses goûts. Il s'inspirait

nettement des grands sujets poétiques de tous pays; antiquité assyrienne, Venise, Allemagne, Angleterre, tout lui parlait. Il était orientaliste avec passion. Il faisait œuvre de peintre, aussi, en peignant des animaux et des natures-mortes, que l'école classique ne tolérait qu'à titre d'accessoires. En un mot, il considérait comme absolument nulle toute l'esthétique de David, qui était venue se jeter en travers de l'évolution française. Il considérait, à plus forte raison, comme nulle l'esthétique de Le Brun qui, sous l'influence romaine, avait interrompu l'évolution naturelle de la Renaissance française. Il se référait à Rubens et aux grands Italiens, à Titien, à Véronèse. Il considérait la couleur comme l'élément capital de l'expression des sentiments. Il choisissait ses sujets dans le romantisme étranger et l'histoire. Tout cela constituait un démenti formel l'académisme d'une part, et à Ingres de l'autre, lequel n'était guère aimé par les académiques à cause de son réalisme et de ses tendances raphaëlesques, mais n'était pas plus aimé par les partisans du romantisme, qu'il redoutait et qui choquaient son désir d'harmonie par leur truculence. Il arriva donc que l'académisme se résigna à s'unir à Ingres, à revendiquer ce fier isolé, pour mieux combattre Delacroix, et dès ce moment on s'onstina à opposer ces deux maîtres, qui, en réalité, étaient faits pour réaliser chacun sa belle œuvre au-dessus des médiocres, sans aimer ni l'académisme, ni les fadeurs ou les violences difformes des disciples qui les incoquaient.

Le résultat de cette campagne fut que Delacroix fut exclu désormais des faveurs de l'Etat et ne parvint pas à vendre les dix-sept lithographies qu'il venait de composer sur „Faust". Goethe en vit deux qu'il aima. Des eaux-fortes des dessins, des portraits (dont le sien) occupèrent Delacroix malgré la gêne où; après avoir été élevé dans l'aisance, il se trouvait. On finit par lui commander la „Mort de Charles le Téméraire à Nancy", qu'il esquissa en 1828 et n'acheva qu'en 1834.

La révolution survint, et le passionna. Sa production devint aussi féconde que celle de son dieu, Rubens. De ce moment date l'esquisse admirable du „Boissy d'Anglas à la Convention". Au Salon de 1831 il envoyait neuf toiles, „Richelieu au Palais royal" (détruit en 1848), un „Indien armé", „Cromwell regardant le portrait de Charles I", un „Tigre",

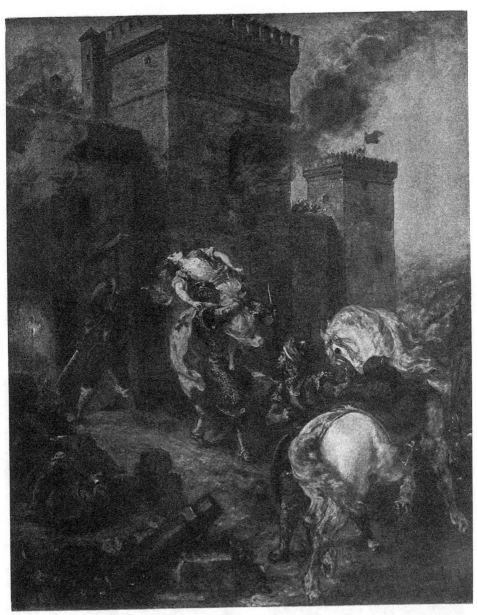

ENLÈVEMENT DE RÉBECCA

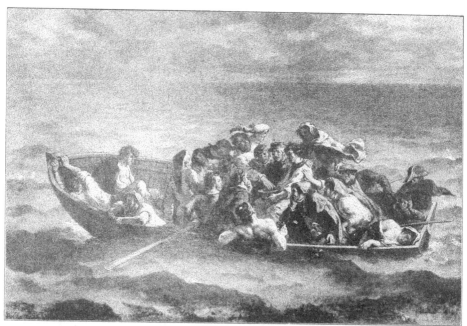

LA BARQUE DE DON JUAN

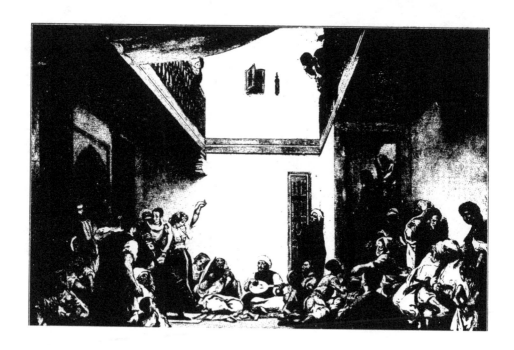

deux aquarelles, une sépia, le „Meurtre de l'évêque de Liège", et la „Liberté guidant le peuple sur les barricades". Ce dernier tableau est un des plus beaux qu'on ait jamais peints, une des visions les plus heroïques de l'art, et d'une exécution comparable à ce que les plus célèbres maitres ont pu faire. Cette fois le succès fut triomphal. Une fois encore l'artiste rencontrait l'émotion de toute sa patrie, et il venait de symboliser le réveil de toutes les libertés, de toutes les espérances, avec une éloquence prodigieuse. Ce génie était destiné à être mieux apprécié sous une monarchie libérale que sous Charles X. L'œuvre fut achetée et Louis Philippe décora son auteur, estimant moins l'art que le caractère du peintre dont, par contre, ses fils appréciaient la grandeur. Le duc d'Orléans acheta pour sa collection le „Meurtre de l'évêque de Liège". On autorisa Delacroix à suivre sans frais une mission du comte Mornay au Maroc, qui dura de Janvier à Aout 1832 et d'où le peintre, qui jusqu'alors avait imaginé son art oriental d'après des bibelots, revint enthousiasmé. En 1833 on ne vit au Salon que quelques aquarelles, mais celui de 1834 révélait, avec une „Rue de Méquinez", les magnifiques „Femmes d'Alger dans leur appartement", chef d'œuvre voluptueux et mystérieux où la figure de la négresse qui sort, surprise dans tout le frémissement de la vie, annonce déjà Manet et nos contemporains caractéristes. En 1838 on voit la „Noce juive au Maroc" en 1838 les „Convulsionnaire de Tanger", en 1845, „Muley-Abd-er-Rahaman sortant de son palais de Méquinez" en 1848 des „Comédiens arabes"; parallélement il faut ajouter à ces envois aux Salons outre un nombre considérable d'aquarelles, dont les lions et tigres, les œuvres commandées par la monarchie de Juillet, le Saint Sébastien de 1836 (réintégré en 1873 à l'église de Nantua), le Saint-Louis au pont de Taillebourg, en 1837, destiné à la galerie des batailles de Versailles, la seule œuvre qui soit due à un grand maître, tout le reste semblant être de médiocres vignettes agrandies. C'est un superbe morceau plein de furia, où éclate la cotte d'armes bleu de roi du prince avec une sûreté et une délicatesse d'harmonies qui suffiraient à attester le génie coloriste de Delacroix. Les „Croisés restent une de ses œuvres capitales. Là se montre son goût pour les harmonisations assourdies riches et atténuées comme les tapis orientaux, son

sens de la mélancolique lyrique, sa faculté d'exprimer les passions de l'âme par la douleur, qui est son apport personnel à la tradition des Vénitiens et de Rubens, sa prédilection enfin pour certains alliages chromatiques et son pressentiment des recherches techniques actuelles. Il s'est rappelé Watteau et Chardin et il a prévu Claude Monet dans les morceaux comme le dos de la grande femme blonde agenouillée au premier plan, dos peint par des zébrures de tonalités juxtaposées qui s'unifient à distance sur la rétine du spectateur. Au point de vue du sentiment l'œuvre n'est pas moins caractéristique. Au lieu de peindre un morceau de bravoure brillant et déclamatoire, Delacroix nous a montré se détachant sur l'immense panorama de Constantinople à la fin de l'après midi, les croisés exténués, souillés, pensifs sur leurs chevaux fourbus, lassés du meurtre, indifférents aux pillages, incertains de l'avenir. Et toute l'œuvre donne cette émotion de tristesse hautaine que Delacroix a apportée dans l'art, que Rubens ignorait, et dont la distinction mystérieuse, l'ardente sévérité fait plutôt songer à Rembrandt.

Delacroix était plutôt, malgré ces commandes et ces succès, mal vu par le jury des Salons où tout le clan académique le détestait: et on ne se gênait pas pour lui refuser certains morceaux, sans oser les déclarer mal peints, mais à cause de leur tendance. En 1834 on refusait deux toiles, et l'admirable „Hamlet au cimetière" fut exclu en 1836. En 1839 on refusa le „Tasse dans sa prison" et deux toiles orientales. En 1840 on n'accepta qu'à une voix de majorité le chef d'œuvre qu'est la „Justice de Trajan" cette composition où s'atteste plus qu'en toutes les grandes créations de Delacroix l'influence de Véronèse et de Titien, et qui nous apparaît aujourd'hui au musée de Rouen comme une magnifique œuvre classique. En 1841 on admit le „Naufrage de don Juan, autre merveille dont le tragique s'apparentait à un immortel poème de Baudelaire; mais en 1845 on refusait „l'éducation de la Vierge". Et dans la presse la lutte continuait d'autant plus acharnée que Delacroix n'était qu'à demi soutenu par les journalistes, amis du romantisme.

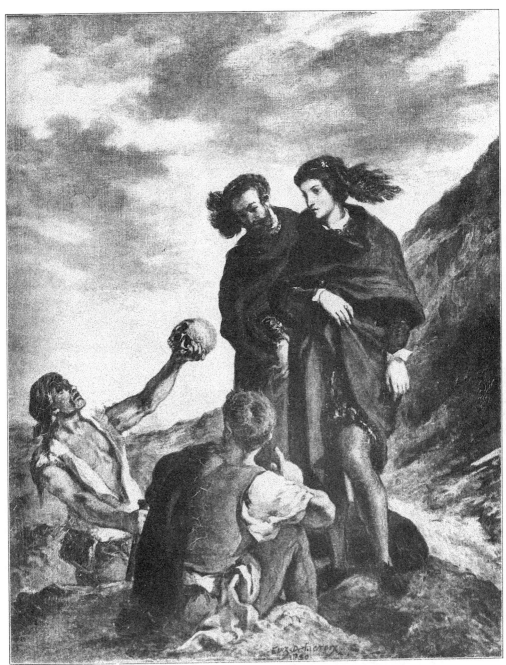

HAMLET ET HORATIO

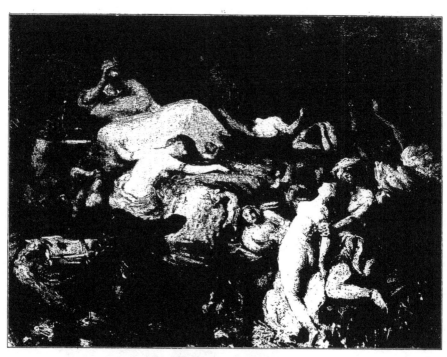

MORT DE SARDANAPAL

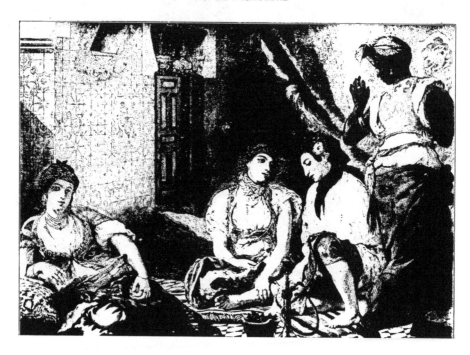

Certes il apparaissait à tous comme l'émule de Hugo et de Berlioz, acclamé par la jeunesse. Mais il ne faisait rien pour s'attirer les sympathies de cette presse dont, au contraire, les exagérations choquaient son esprit sérieux et son humeur méditative. Il ne faisait nullement sa cour à Hugo, qui se servait merveilleusement de la publicité, et cessa même de le fréquenter dès 1837. Il voyait plutôt Dumas, Stendhal, Musset, Mérimée, et il était soutenu par une presse modérée qui le distinguait des romantiques violents et lui rendait justice sans la refuser aux œuvres d'Ingres. Il y avait en Delacroix un amour de la vie intérieure et un scrupule artistique qui s'écartaient du goût improvisateur des romantiques, et il avait accompli une révolution anticlassique sans verser dans la folie, l'outrance l'illogisme paradoxal et l'emphase; en sorte qu'il était malgré sa gloire un isolé mal compris.

Thiers, dès 1833, lui avait demandé des figures allégoriques pour le salon du roi à la Chambre des députés. On se demandera toujours avec stupeur comment un homme comme Thiers, si profondément bourgeois put avoir dès le début ce culte pour Delacroix: mais le fait est qu'il l'eut toute sa vie et fut constamment prêt à aider l'artiste. Le projet s'élargit après l'exposition de ses décorations en 1836, et Montalivet demanda à Delacroix de décorer la bibliothèque de la Chambre, deux hémicycles et cinq coupoles avec vingt pendentifs. Delacroix consacra neuf années à ce travail où il retraèa l'histoire de la civilisation antique jusqu'à l'invasion d'Attila, et qu'il distribua ainsi: „coupole" de la „Poésie", Alexandre et les poèmes d'Homère, Education d'Achille, Ovide exilé' Hésiode: coupole de la „Théologie" Adam et Eve. Captivité de Babylone, Mort de Saint Jean Baptiste, la Drachme du Tribut; coupole de la „Législation", Numa et Egérie, Lycurgue et le Oythie, Démosthène, Cicéron et Verrès; coupole de la „Philosophie" Hérodote et les mages, Bergers chaldéens, Sénèque mourant, Socrate et son démon: coupole des Sciences, Mort de Pline l'ancien, Aristote, Hippocrate, Mort d'Archimède.

En même temps Delacroix achevait la décoration de la bibliothèque du Sénat comportant quatre coupoles et quatre pendentifs, et une „Piétà" pour l'église de Saint Denis du Saint Sacrement, „Piétà" qui fut violem-

ment attaquée et qui est peut-être la plus belle peinture religieuse qu'on ait produite au XIXème siècle dans l'école française. Enfin, la „Médée furieuse" la suite des treize planches d'Hamlet, des cartons de vitraux pour les églises d'Eu et de Dreux, ont été exécutés également dans cette période. L'homme qui réalisait un effort aussi invraisemblable, sans précédent depuis Rubens, était presque constamment malade et trouvait encore le temps de voyager en Belgique, en Hollande, de villégiaturer à Nohant chez George Sand, à Dieppe à Champrosay, à Vichy, à Plombière, à Ems et d'écrire des articles d'art et son Journal.

En 1849 Charles Blanc directeur des Beaux-Arts, confiait à Delacroix la décoration de la partie centrale de la galerie d'Apollon, au Louvre, avec le thème du „Triomphe du Soleil" que Le Brun n'avait pas exécuté. Il fallait tenir compte des parties de la galerie déjà décorées au XVIIIème siècle. Depuis ce travail avait été abandonné. Le Brun projetait naturellement une allégorie en l'honneur du Roi-Soleil. Delacroix tout en gardant le même sujet, conçut un triomphe de la lumière sur les ténèbres, de la vie sur le chaos et en 1851 le chef-d'œuvre de la peinture décorative du XIXéme siècle était achevé, avec le concours de Pierre Andrieu, le plus dévoué des disciples de Delacroix. Il avait été aidé précédemment, pour l'exécution des peintures de la Chambre, par Léger-Chérelle, Delestre, de Planet et Lassalle-Bordes, qui plus tard parla avec malveillance de son maître.

Le „Plafond" obtint un succès considérable et cette fois les marchands et les amateurs vinrent acheter les œuvres du grand homme qui jusqu'alors avait vécu dans la gêne, et qui disait avec un calme amer: „Voici trente ans que je suis livré aux bêtes!" En 1854 fut inauguré, à l'Hôtel de Ville le salon de la Paix dont les bruits tympans et les onze caissons encadrant un motif central furent ornés par Delacroix de peintures qui furent détruites lors de l'incendie de la Commune en 1871. Les esquisses, léguées à Andrieu qui les avait cédées en 1869 pour le futur musée carnavalet, eurent le même sort; et comme on n'avait pas daigné voter les frais

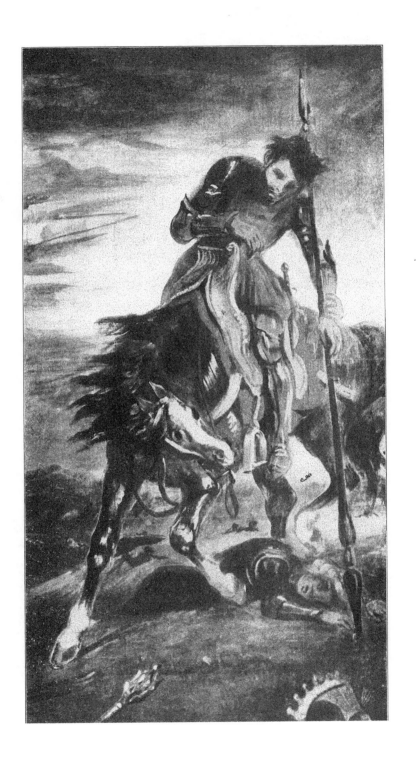

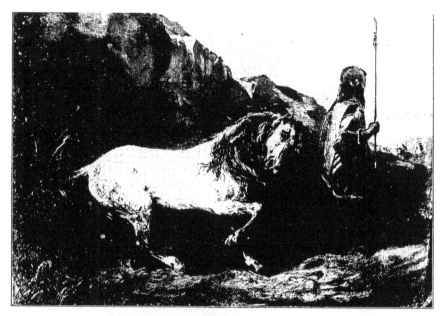

CAVALIER ALBANAIS

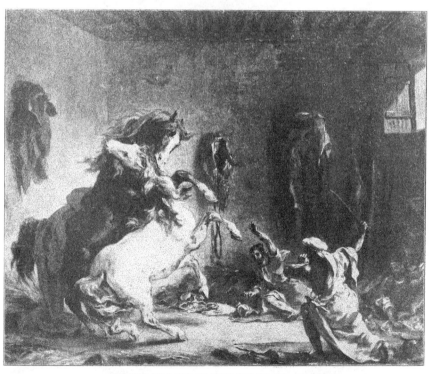

CHEVAUX SE BATTANT DANS UNE ÉCURIE ARABE

d'une gravure de ces œuvres, nous ne connaissons plus que deux planches au burin gravées par Calliat. La reste est à jamais disparu comme les fresques de Chassériau à la cour des comptes. En 1855, l'exposition universelle fut enfin l'occasion d'un hommage sans réserves de la critique, du public et de l'Etat, qui nomma Delacroix commandeur de la Légion d'Honneur et lui décerna une grande médaille. Delacroix avait cinquante sept ans. Il songea à être administrateur des Gobelins, puis directeur des musées nationaux, et y renonça. L'Institut finit par l'admettre après vingt années d'attente durant lesquelles on lui avait préféré une série de médiocres. Il y fut nommé en 1857, et il avait posé sa candidature en 1837 à la mort de Gérard.

Cependant il n'avait pas fini de souffrir de l'hostilité d'une certaine critique, car, en 1859, huit toiles de petites dimensions furent l'objet des plus malveillantes railleries. Parmi elles pourtant se trouvaient un nouvel Hamlet, un „Christ au tombeau" et un „Calvaire" qui comptent parmi ses plus beaux tableaux de chevalet. Il avait envoyé cette série en attendant de terminer deux grandes compositions et un plafond pour l'église Saint-Sulpice, la „Lutte de Jacob avec l'ange „Héliodore chassé du Temple", „L'Archange St-Michel terrassant le démon". Le succès de ces œuvres, que le public fut admis à visiter sur place en 1861, consola un peu l'artiste de l'humiliation de 1859. Il sentit que décidément le temps de l'iniquité était fini. En 1862 et 1863 il se remit à peindre quelques variantes de ses toiles célèbres pour les collectionneurs, et travailla à un „Botzaris surprenant un camp turc" et à une „Perception de l'Impôt arabe". Ainsi, dans sa viellesse, il revenait aux sujets qu'avaient enthousiasmé et nourri son jeune génie, la lutte grecque et l'Orient. Ce furent les dernières pensées de sa vie. Le 13 Août 1863 il mourait, après avoir rédigé un testament très explicite. Le 17 Août les funérailles eurent lieu à Saint-Germain-des-Prés, à Paris, au milieu d'une affluence qui oût été bien plus grande si lasaison n'eût disperé beaucoup d'amis et d'admirateurs. Le statuaire académique Jouffroy prononça au nom de l'Institut un discours médiocre et sourdement hostile, par contre Paul Huet parla avec toute l'émotion de son cœur et de son âme d'artiste et d'ami, et

prophétisa l'immortalité de celui qui s'en allait. Ce fut le critique d'art Philippe Burty qui classa les six mille dessins et fit le catalogue de cette œuvre immense. La vente voulue par le défunt et évaluée cent mille francs dépassa 350 000 francs en 1864. En 1865 le tombeau sans buste, statue ni emblême, tel qu'il l'avait spécifié fut érigé au Père-Lachaise. Le „Journal" de Delacroix parut en 1880, puis, complété en 1893—1895. Il fut une révélation même pour ceux qui avaient cru connaître toutes les raisons d'admirer l'artiste dans sa peinture. Une âme, une imagination, une faculté d'affection, une sensibilité et une simplicité également belles en faisaient le plus beau livre où un artiste se soit peut-être jamais confessé, un document de la plus intense émotion. Enfin, en 1885, une exposition à l'école des Beaux-Arts servit à receuillir les fonds nécessaires à l'érection d'un monument, que Dalou réalisa dignement, et qui fut inauguré dans le jardin du Luxembourg en 1890.

Telle fut l'existence d'un des plus incontestables et d'un des plus puissants génies de la peinture, et aussi d'un des hommes dont le caractère ont le plus honoré l'humanité. Il mourut quatre ans avant Ingres, dont on avait voulu faire son rival, qui l'avait haï, et qui en croyant le combattre, avait simplement partagé avec lui la royauté de leur art dans deux domaines limitrophes.

Il sera bon d'abandonner aujourd'hui l'erreur contemporaine de ces deux maîtres, qui a consisté à créer entre eux un parallèle et une opposition symétrique, alors, qu'ils n'avaient rien de commun et ne se trompaient ni l'un ni l'autre. Tous les deux ont eu des disciples qui n'ont rien fait de valable; ils étaient infiniment supérieurs aux théories. Mais Ingres appliquait vraiment ses théories et elles lui firent faire des œùvres fâcheuses. Delacroix dans ses qualités et ses défauts n'a dépendu que de son âme.

La première chose qui frappe quand on l'étudie, c'est la beauté véritablement admirable de son âme, et on peut dire que c'est, avec celle de Franz Liszt, la plus noble qu'ait connu le romantisme. Il faut en parler parce qu'elle a commandé toute l'œuvre de Delacroix. Sous

les dehors froids, taciturnes, mélancoliques, et sous une grande sensi-
bilité exacerbée par la maladie, il garda une bonté exquise et la plus
généreuse affabilité. Il ignora l'envie et ne souffrit jamais dans sa vanité,
mais dans les atteintes portées aux idées qu'il révérait. Sa discrétion
absolue née du sentiment de l'honneur porté au plus haut degré, nous
empêche de savoir rien de sa vie privée. Mais il dut éprouver l'amour
passion avec autant de sincérité que de violence, de toute la force de sa
nervosité, de toute l'inquiétude de ses rêves, de toute la vibration d'un
organisme maladif et d'une intellectualité géniale. Il fut, sous son appa-
rence réservée, un être brûlant, mais ne la laissa voir que dans son œuvre,
et il n'y a pas une plainte personnelle dans ses écrits que tout jeune artiste
devrait relire constamment. Il n'eut ni l'habileté publiciste et commer-
ciale d'un Hugo, ni le désordre et les perpétuelles fureurs d'un Berlioz.
On l'a comparé à ces deux hommes parce qu'il était dans son art un chef
comme eux dans les leurs, servait un idéal analogue et encourait les mêmes
risques mais, à l'analyse, on quitte ces analogies superficielles et on dé-
couvre que Delacroix fut tout autre, moralement, et très supérieur. Il
eut, bien plus que ses deux illustres confrères, la préoccupation de la vie
intérieure, il fut un profond, un poète et un penseur: il serait plus vrai
de le rapprocher de Liszt et de Wagner, de Liszt pour la beauté lyrique,
de Wagner pour le sens d'un tragique nouveau. Il domine les roman-
tiques de toute la hauteur de son esprit à la fois orageux et serein, pénétré
d'une logique supérieure, corrigeant l'inspiration par la raison, détestant
le hasard et l'outrance, ne considérant l'audace que comme le résultat
d'une réflexion énergique, et gardant au milieu des plus fiévreuses
hardiesses un goût très sûr et très sévère. On peut dire que Delacroix
ne se pardonna jamais rien, il fut un saint et un martyr de son désir
de perfection. Mais, heureusement, ce désir et le scrupules ne refroidirent
jamais son inspiration lyrique et ne l'engagèrent jamais à polir timidement
des œuvres restreintes, à chercher le parfait dans le facile, à redouter
les entreprises les plus redoutables. Son âme lui conseilla toujours la
grandeur, et dans sa plus rapide esquisse vibrent les ambitions du génie.
Il travailla formidablement, et on ne le sut tout à fait qu'après sa mort.

On avait cru à la facilité miraculeuse d'un nouveau Rubens, et on découvrit avec stupeur, dans les six mille dessins mis en ordre par Barty, la preuve des recherches minutieuses qu'avait nécessitées la création soi-disant spontannée de tant de chefs-d'œuvre au point qu'on ne peut arriver à comprendre comment ce solitaire maladif trouva le temps d'un tel labeur. Il était emporté par la frénésie de l'inspiration, mais il vérifiait tous ses rêves par l'étude incessante de la vie, et il n'exagérait rien lorsqu'il écrivait au critique Théophile Silvestre lui demandant, en 1855, des renseignements pour une biographie: ,,Vous pouvez mettre qu'en fait de compositions tout arrêtées et parfaitement mises au net pour l'exécution, j'ai de la besogne pour deux existences humaines: et quant aux projets de toute espèce, c'est à dire de la matière propre à occuper l'esprit et la main, j'en ai pour quatre cents ans". Dans cette intelligence toute la grande poésie, toutes les émotions de l'histoire et toutes les formes de la passion humaine parlaient sans cesse et se matérialisaient. Delacroix transposait instantanément en couleurs et en plans le monde qu'il portait en lui. Alors que tous s'étonnent de sa fécondité, on comprend qu'ill ait écrit à la fin de sa vie ,,Je mourrai enragé" en pensant à tout ce que la mort lui défendrait de faire, et en mesurant l'écart entre l'œuvre accomplie et l'œuvre désirée. Il a lutté de rapidité avec le dessin, et cette lutte, autant que la noblesse de son caractère, a fait de cet homme un homme représentatif, un héros.

Nous avons dit que depuis Rubens personne ne s'était trouvé pour créer avec cette puissance et cette abondance. Mais là s'arrête l'analogie. Rubens fit une œuvre toute extérieure. Il fut le coloriste incomparable de la vie heureuse, exubérante, sensuelle, et ignora la vie intérieure et l'expression de l'âme. Il fut, comme l'ont inoubliablement décrit les quelques vers de Baudelaire ,,un fleuve d'oubli, jardin de la paresse, oreiller de chair fraîche où l'on ne peut aimer". Il fut exclusivement un peintre. Delacroix tendit à exprimer la vie intellectuelle et passionnelle, à hériter plutôt en cela de Rembrandt tout en gardant la somptuosité décorative des Vénitiens; et il fut, surtout, le premier dans son siècle à comprendre la nécessité d'oser un art empruntant à

ENTRÉE DES CROISÉS À JÉRUSALEM

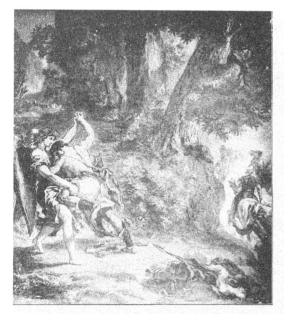

COMBAT DE TOBIE ET DE L'ANGE

TOBIE ET L'ANGE

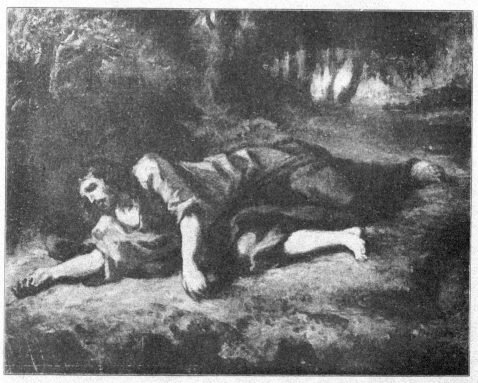

LE CHRIST AU JARDIN DES OLIVIERS

tous les autres leurs sources d'émotion, un art de synthèse tel que Wagner, conseillé par Liszt, devait le réaliser plus tard. Il était musicien, ayant commencé, tout comme Ingres, par jouer du violon. Il était très lettré, passionné de poésie, de philosophie, d'histoire politique et religieuse, préoccupé d'écrire et y réussissant comme le prouve son Journal. Il voulut non pas sacrifier la peinture et la ravaler au rang de l'illustration d'un sujet, comme l'école de David et les mauvais romantiques, Devéria, Delaroche ou Vernet, mais la mettre au service, avec son prestige optique, de sentiments généraux dont l'expression serait le but essentiel d'un artiste satisfaisant en même temps à la passion de peindre. C'est en cela que chacun des grands tableaux de Delacroix est non-seulement un chef-d'œuvre de peinture, mais un acte d'énergie et de volonté dont le magnétisme exalte le cœur et l'imagination, et émeut dans l'âme tout ce que la poésie, la musique et la philosophie savent y émouvoir. C'est exactement ce que Wagner a tenté et réussi, en considérant la musique symphonique comme le véhicule et la liaison de toute une série d'idées générales acquérant, à travers ses formes, une force nouvelle. C'est aussi ce que Berlioz entrevit en créant le poème symphonique et la ,,musique à programmes" avec une exagération due à ce qu'il était plus coloriste et plus poète que véritablement original dans la musique. C'est ce que Victor Hugo fit pas en essayant au contraire d'exclure tout art étranger à sa poésie de rhétorique éloquente, et en restant fermé à la musique et médiocre connaisseur d'arts plastiques. Ainsi Delacroix fut à la fois un homme tourné vers le passé en se référant aux Vénitiens et à Rubens plutôt que de chercher, comme Ingres ou plus tard Manet, une expression nouvelle, des sources encore ignorées dans l'antiquité et les primitifs ou un modernisme franc et à la fois un homme de l'avenir en généralisant son art jusqu'à la fusion des divers modes de l'érution.

La musique symphonique de Delacroix, ce fut non pas l'harmonie linéaire telle que la concevait Ingres, mais la couleur.

* ** *

Il fut un merveilleux musicien de la couleur, notre plus grand avec Watteau. Comme Watteau, qu'il étudia et dont sa grande âme triste

et riche dut comprendre l'âme, il considéra la couleur non comme le plaisir
des yeux, mais comme un langage, et c'est encore là une nuance qui assure
son originalité à l'égard des Venitiens et de Rubens, qu'il semble con-
tinuer, simplement, au point qu'en a pu l'accuser de les recommencer
au lieu de chercher du nouveau. L'amour des belles couleurs guidait
seul ces maîtres-peintres, et ils choissaient des sujets propres à prétexter
ce jeu admirable de coloris qui était tout leur idéal. Delacroix a°approprié
le langage muet de la couleur aux idées et aux passions qui le sollicitaient
d'abord. S'il concevait en peintre, et non pas en poète ou en philosophe
se servant de la couleur pour exprimer ses rêves abstraits, (erreur où sont
tombés tant d'artistes distingués), c'est quil concevait la forme et la
vision chromatique de ses·idées en même temps que ses idées elles-mêmes.
En un mot c'était un peintre complet: Les uns conçoivent des formes
et des harmonies et s'occupent ensuite de trouver des sujets pour les leur
adapter: ils font ainsi de beaux morceaux et des compositions manquées,
ils ont une main et un œil plus intéressants que leur cerveau, et vivent
en ouvriers plutôt qu'en artistes et en hommes pensants. Les autres,
pour qui l'esprit est tout, infiniment plus instruits et plus délicats que les
précédents, conçoivent des rêves et s'arrangent ensuite pour les adapter
à des formes plastiques. Ils produisent ainsi des œuvres distinguées et
faibles dont l'intérêt, n'étant pas soutenu par la plastique, tombe dès
que l'idée n'est plus compréhensible. Il eussent mieux fait d'écrire ou
de composer des symphonies.

Enormément d'hommes remarquables ont ainsi échoué dans ces deux
sens. Des premiers il reste du moins de beaux fragments, des seconds
rien ne demeure. Delacroix est immortel parce qu'il a possédé le double
don à un égal degré.

Il demandait à la couleur le secret de l'émotion psychologique, il
en faisait un langage passionnel tandis qu'Ingres demandait à la ligne
et à ses subtiles inflexions le secret de l'émotion intellectuelle, le lan-
gage de l'idée. Delacroix a souvent été accusé de dessiner mal, et en
effet il y a de grandes˭défaillances de dessin dans ses œuvres, si l'on conçoit
le dessin dans le sens de˭ perfection linéaire ingresque. On abandonne

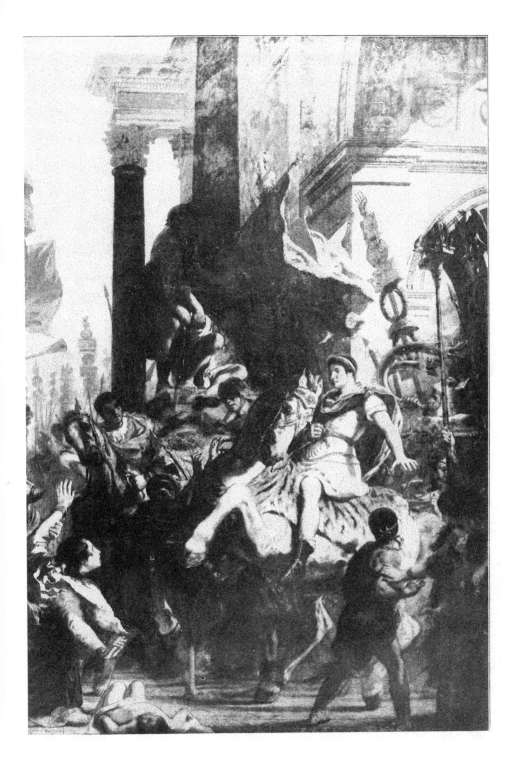

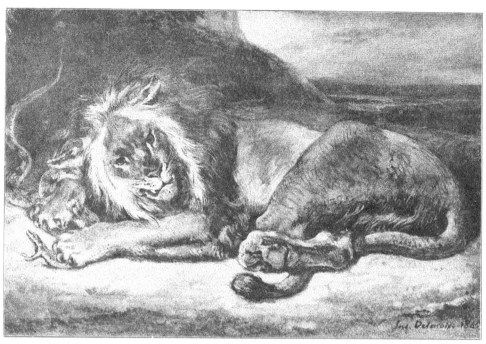

LION

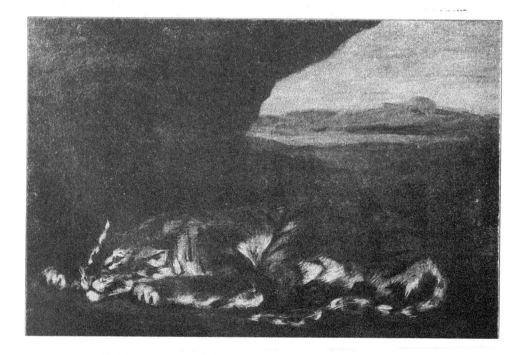

cette accusation si l'on considère la question sous un autre aspect. Dela-croix ne croyait pas, commé Ingres, à la perfection immanente du dessin pour le dessin. Cette notion avait à ses yeux quelque chose d'abstrait et de froid. Il voulait exprimer, avant tout, la vie de l'humanité héroïque, et il comprenait que la première qualité du dessin, à ce point de vue, est le mouvement. Ingres était médiocre coloriste et la couleur lui semblait accessoire, ainsi que la beauté de la matière. Delacroix, par contre, en cherchant avant tout le mouvement, était amené à ne plus séparer la ligne de la couleur et à concevoir le dessin d'un être animé non par la ligne mais par les volumes et les plans, comme un sculpteur.

Les volumes et les plans emplis de couleur, et les valeurs des ob-jets et des êtres, étaient pour lui tout le dessin, et on peut dire que là il n'a jamais fait une faute. Il indiquait une valeur avec une sûreté pro-digieuse alors qu'Ingres n'y parvenait qu'avec une pénible patience en teintant progressivement l'intérieur des contours qu'il avait tracés. La querelle du mauvais dessin de Delacroix se confond donc avec celle du dessin par contours et du dessin par volumes, querelle qui dure encore et qui a suscité les mêmes difficultés à propos de Manet et des impres-sionnistes. Enfin, Delacroix était très-préoccupé de faire sentir l'at-mosphère autour des êtres, souci qu'Ingres n'avait pas, et il y parvenait en faisant réagir la coloration de l'ambiance sur les personnages. Il songeait avant tout à la vie, Ingres avant tout à l'esthétique. Il dessinait donc avec une passion qu'ont attestée, chez ce prétendu mauvais dessina-teur, les six mille dessins posthumes, les lithographies et les eaux-fortes, mais tout cela était fait dans le sens de l'accentuation du mouvement et du caractère, plutôt qu'avec le désir d'une reproduction exacte des choses. Il les voyait non par elles-mêmes, mais en tant qu'éléments du drame qu'il avait conçu.

Toutes ses irrégularités de forme sont dues non pas à la faiblesse, mais à l'accentuation volontaire du mouvement, et cela peut être dit de Michel-Ange et de Rodin par opposition aux antiques. En un mot, Delacroix pliait la nature à sa volonté créatrice et s'en inspirait sans s'en laisser dominer par respect pour la vérité d'imitation. Il allait au-

delà et ses fautes n'étaient jamais d'un homme resté en deçà. C'étaient les fautes d'un géant comme les violences de Shakespeare, et Taine les a admirablement glorifiées tout en les avouant dans une page de ses „Essais“:

„Il y a un homme dont la main tremblait et qui indiquait ses conceptions par des taches vagues de couleur: on l'appelait le coloriste, mais la couleur pour lui n'était qu'un moyen. Ce qu'il voulait rendre, c'était l'être intime et la vivante passion des choses. Il n'était point heureux comme les vénitiens, il ne songeait pas à récréer ses yeux, à peindre des décors voluptueux, le splendide et riant étalage des corps florissants. Il pénétrait plus loin, il nous voyait nous-mêmes, avec nos générosités et nos angoisses. Il allait chercher partout la plus haute tragédie dans Byron, Dante, le Tasse et Shakespeare, en Orient, en Grèce, autour de nous, dans le rêve et dans l'histoire. Il faisait ressortir la pitié, le désespoir, la tendresse et toujours quelque émotion déchirante et délicieuse de ses tons violacés et étranges, de ses nuages vineux brouillés de fumées charbonneuses, de ses mers et de ses cieux livides comme le teint fièvreux d'un malade, de ses divins azurs, illuminés, où des nues de duvet nagent comme des colombes célestes dans une gloire, de ses formes élancées et frêles, de ses chairs frémissantes et sensitives d'où transpire l'orage intérieur, de ses corps tordus ou redressés par le ravissement ou le spasme, de toutes ses créatures inanimées ou vivantes avec un élan spontané et si irrésistible, avec une conspiration si forte de la nature environnante, que toutes ses fautes s'oublient et que, par delà les anciens peintres, on sent en lui le révélateur d'un autre monde et l'interprète de notre temps. Grondez, en le comparant aux vieux maîtres: mais songez qu'il a dit une chose neuve et la seule dont nous ayons besoin“. Le jugement est admirable, et digne de l'esprit lucide de Taine. On peut y souscrire, sous réserve de la première phrase. La main du génial malade tremblait parfois certes, et on trouve dans son œuvre nombre de figures inachevées, sommaires, que la force du mouvement dèsèquilibre. Mais „des taches vagues de couleur“ ne suffisaient point à Delacroix. Taine parlait là en intellectuel imbu de la minutieuse perfection de l'art classique,

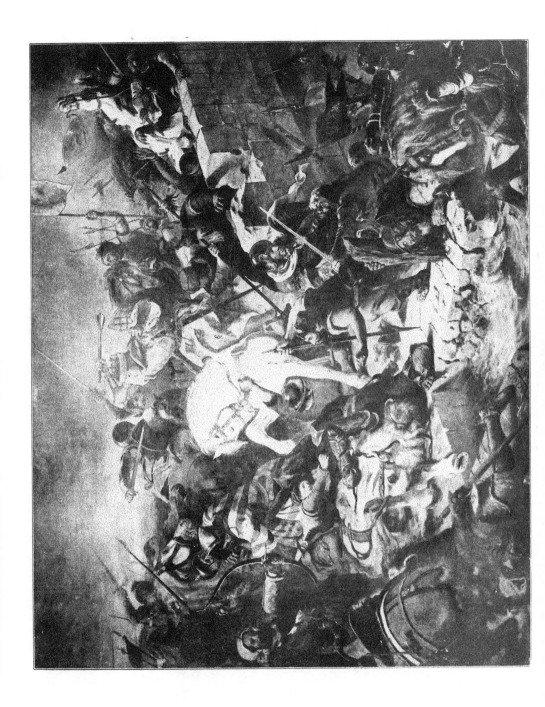

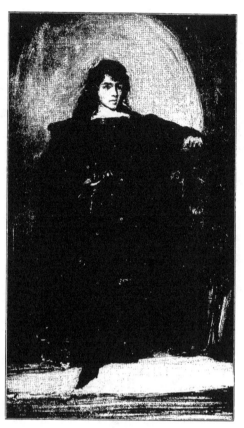

HAMLET

LA GRÈCE EXPIRANT SUR LES RUINES DE *

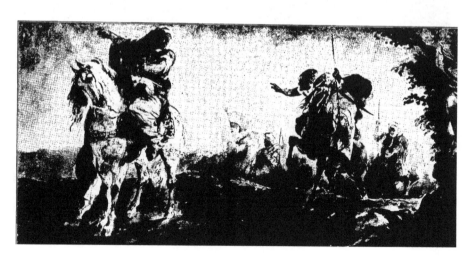

et Delacroix semblait tel, de son vivant, à des hommes le comparant à Ingres. Ils en eussent dit autant de Rubens. Il nous suffit aujourd'hui de regarder des morceaux comme l étudiant mort de la „Barricade", la femme nue des „Croisés" la négresse des „Femmes d'Alger", le „Trajan", les „Lions", pour égaler Delacroix aux plus admirables dessinateurs de tous les âges. Quant à ses petites toiles et aux œuvres de sa dernière période, elles sont traitées en façon d'esquisses. Il y note avant tout le chant du coloris et sa concordance avec le sentiment, comme le faisait Rubens; il se sent pressé par la mort et sa nature de décorateur s'impatienterait des raffinements d'exécution propres au tableau de chevalet. Il faut le deviner, il faut être, comme lui, plus attiré par l'idée que par la facture: mais toujours la couleur est admirable, et Taine l'a définie avec les mots les plus significatifs.

En lui, comme en Watteau, la couleur devient un élément intellectuel et passionnel, elle nous parle, elle seconde l'idée. Elle n'est pas un vêtement bariolé jeté sur une conception, elle s'y incorpore; et jamais Delacroix, grand coloriste, esprit lyrique épris de tout ce que la vie offre de somptueux, n'a pourtant peint un morceau pour le seul plaisir de le peindre. Beaucoup d'artistes ont vu dans ce plaisir instinctif toute la fin de leur art: lui a constamment sacrifié ce plaisir à son idée, aussi sévèrement qu'Ingres lui-même, mais dans un sens tout différent. L'exemple des „Croisés" est typique. Tout se prêtait, en ce tableau, à des prouesses de coloris éclatant. Mais Delacroix ne se proposait pas de faire admirer sa puissance en peignant des chevaux, de riches armures, des bannières, des nus, des vêtements luxueux, des paysages imposants. Ce qu'il voulait, c'était suggérer la tristesse immanente des conquêtes, la lassitude des êtres après un effort, l'ennui des hommes de violence après la lutte. Dans cette pensée, il a ramené toute l'œuvre à un coloris intense mais assombri. Ingres faisait abstraction de la couleur, et son amour de la ligne l'amenait à décolorer, afin de laisser à la forme toute sa virtualité. Nous avons vu plus tard Eugène Carrière en venir à se contenter du brun et du blanc pour concentrer toute l'attention sur sa volonté d'exprimer l'âme par le seul modelé. Delacroix, coloriste merveilleux mais non pas

coloriste avant tout, a inféodé la tonalité à l'idée générale. Cette faculté de se retenir jusque dans l'emportement, de ne pas amoindrir sa fougue par le contrôle pourtant de la logique, les seuls génies la possèdent, et encore seulement certains d'entre eux, comme Léonard, Rembrandt, Velasquez, les pensifs, les concentrés. C'est à cette race qu'appartient Delacroix. Les „Massacres de Scio" sont conçus de la même manière, n'importe quel peintre actuel eût profité de l'occasion pour faire rutiler sur le sang, les armes, les chairs, les robes des chevaux, un effet de soleil oriental exaspéré. Delacroix a maintenu toute l'œuvre dans une coloration presque sombre qui, par elle-même, donne à la scène tout son effet sinistre. La couleur de la mar dans la „Barque de don Juan" est le „Leitmotiv" de ce drame comme les harmonies de „Tristan et Isolde" le sont pour l'amour impossible et maudit du poème wagnérien.

Mais, dans ces volontaires assourdissements, dans cette mélancolie grandiose, dans ce crépuscule perpétuel qui est la couleur même du pessimisme romantique éclôt un monde de nuances d'autant plus riches et savoureuses. Certains verts, certains carmins sont inimitables dans leur acidité. Des choses comme le terse nu, couleur de perle, de la femme liée à la selle du Turc dans les „Massacres de Scio", sont uniques dans toute la peinture: on pense à Velasquez, à certains Rubens, mais c'est avec des différences. De tels morceaux accusent une inouïe sensibilité optique. Les ciels sont aussi beaux, et autrement, que ceux de Véronèse, de Ruysdaël et de Turner. Ce sont bien là ces couleurs de l'orage et de la pourriture que Baudelaire aimait et dont il a parlé à propos d'Edgar Poë en saluant en Delacroix un homme „qui élevait son art à la hauteur de la grande poésie." A ce point de vue, l'homme qui venait de Véronèse et de Rubens, et qu'avait influencé Constable, a bien présagé toute notre intellectualité éprise de somptuosité douloureuse, il a peint le ciel d'un âge hanté par les rêves d'un Schopenhauer et d'un Nietzche, il a été épique sans être superficiel comme Hugo, il a mêlé intimement le sentiment humain à la nature.

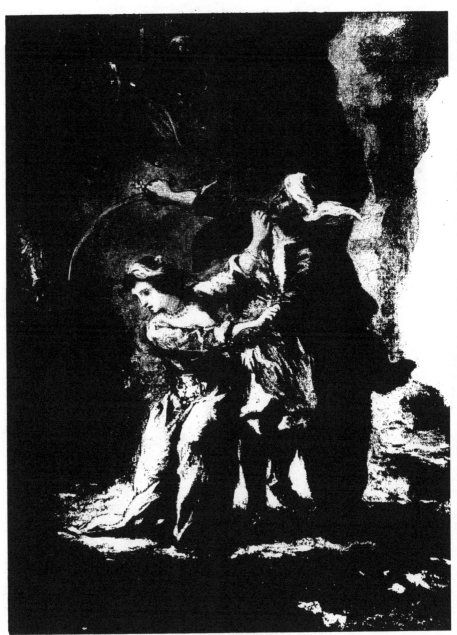

LA FIANCÉE D'ABYDOS

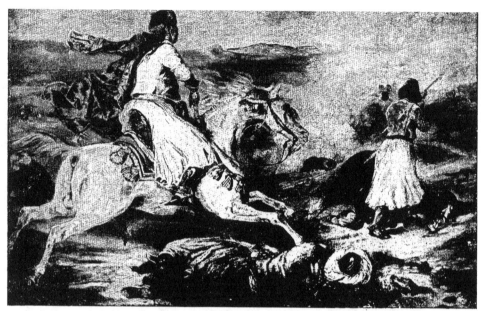

JANISSAIRES À L'ATTAQUE

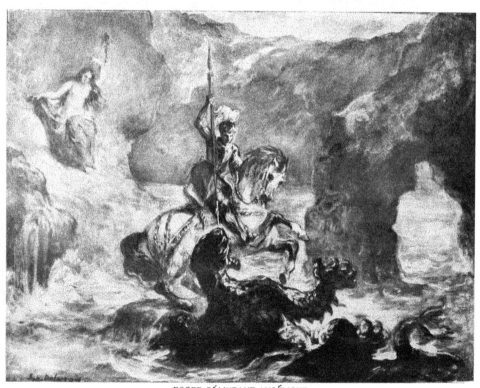

ROGER DÉLIVRANT ANGÉLIQUE

Le choix de ses sujets, à lui seul, constitue toute une conception de la peinture et propose un exemple immortel. Il a voulu, osé et réalisé la chose la plus difficile, l'union de tous les arts dans un seul sans leur sacrifier celui-ci. Il n'est ni un peintre à programmes littéraires, ni un peintre d'histoire coloriant des illustrations documentées. Il va, à travers les sujets, chercher l'émotion qui restera l'essentiel. Il emprunte à l'histoire réelle et à l'histoire transposée par les grands poètes. Hamlet est pour lui aussi réel que les Croisés, Don Juan aussi vrai que les Turcs ou les soldats du Téméraire, Dante aussi vivant que les insurgés de 1830. Il est le peintre de la passion, de l'héroïsme, de la douleur à travers les siècles. Il les envisage en homme accessible à tous les grands sentiments, en solitaire fou de travail. Il les refond dans le creuset de sa cervelle brûlante, il en nourrit sa fièvre et sa nervosité, il en exalte sa raison généreuse. Il les exprime par la peinture, mais il fait de son dessin un rythme et de sa couleur une musique, et de sa composition il fait un bas-relief. Personne n'a mieux composé, excellé à grouper les êtres, à jeter la lumière sur la figure essentielle, à ménager, dans les intervalles des personnages, l'insertion des figures secondaires et des sites qui les complètent. Toutes ses formes convergent harmonieusement vers un seul point et y entraînent le regard. Il n'a pas admis qu'un peintre fît pardonner l'insuffisance de ses moyens par l'ingéniosité de son intention. Il n'a pas admis davantage qu'un peintre se bornât à copier habilement les choses et tirât vanité de ce talent d'imitation. Il est profondément vrai, mais il n'est jamais realiste. Il a peint les constumes, les armes, avec exactitude, et fait là de grandes recherches à une époque où tout le monde était conventionnel dans l'une et l'autre école, les héros moyen-âgeux de Delaroche étant aussi faux que les Romains de l'école davidienne, où seul Ingres montrait le souci du détail vrai. Mais si les Turcs, les croisés de Delacroix sont vêtus et armés comme il convient, si les personnages de la „Barricade" sont la vie même, du moins n'y songe-t-on pas: l'idée, la passion sont tout, l'accessoire juste reste un accessoire et n'intervient que pour renforcer le caractère général des types. Rien de médiocre, rien de photographique dans cette exactitude transfigurée par le lyrisme. Delacroix n'est pas

anachronique comme les Primitifs, comme les Vénitiens, comme Rubens. La soif de vérité du XIXème siècle l'a saisi, et il sait qu'aux esprits modernes il faut le soutien des détails pour mieux imposer une vision. Mais il s'élève constamment au-dessus de l'idéal médiocre du vignettiste. C'est par la restitution de l'âme, par la force communicative de l'émotion qu'il veut nous rapprocher des êtres disparus, et non par l'illusion facile d'une copie de leur intérieur et de leur vêture. Nous ne les regardons pas froidement à travers la lunette d'un diorama en trompe-l'œil. Nous vivons leur vie cérébrale, nous devenons eux-mêmes, ils se mêlent à nous. La contemplation d'un Delacroix est pour un jeune homme la plus belle leçon d'histoire héroïsée. Il voit l'histoire comme Carlyle et Michelet et non comme un froid érudit. Au Louvre, ses œuvres éclatent comme des chants de gloire française, et personne n'avait jamais donné cette émotion là, pas même les maîtres d'Italie, qui peignaient à une époque où l'unification de leur patrie n'existait point, encore moins Rubens qui ne se soucia pas de l'évolution de sa race et, enivré de volupté, ne raconta l'histoire qu'au profit des Médicis.

Enfin, l'orientalisme de Delacroix témoigne du même désir de synthèse. Il a ouvert la route de cet art insoupçonné auparavant. D'autres orientalistes ont été plus véridiques et plus curieux. Marilhat, Decamps, Guillaumet on peint de plus près la nature et les mœurs et Chassériau a apporté à l'expression de la race africaine plus de sentiment de l'atmosphère, présageant Besnard, et Fromentin en a vu l'aspect doux avec plus de finesse. Mais Delacroix reste le plus grand par la fougueuse interprétation de la fureur et de la morbidesse orientales, et on n'ira jamais plus loin que ses combats de cavaliers maures et ses femmes d'Alger. Là comme ailleurs il a trouvé et rendu l'essentiel, il a, selon l'expression de Taine „dit la seule chose dont nous ayons besoin“. Et il l'a dite aussi dans ses puissantes études de fauves, que seul Barye a égalées, dans ses études de chevaux syriens qui sont des chefs-d'œuvre de vitalité affolée, de beauté en mouvement. Par lui s'est animée une multitude d'êtres humains et de créatures animales en qui la vie et le rêve s'amalgament indissolublement, et dont la chevauchée épique traverse le XIXème

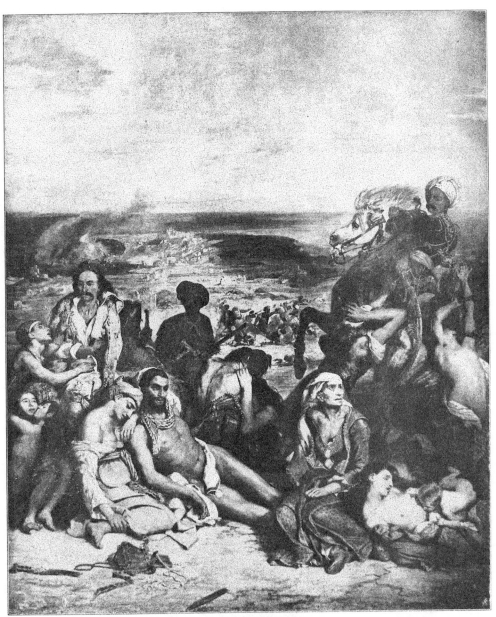

MASSACRE DE SCIO

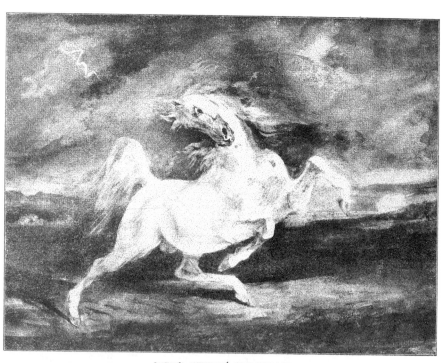

CHEVÁL EFFRAYÉ PAR L'ORAGE

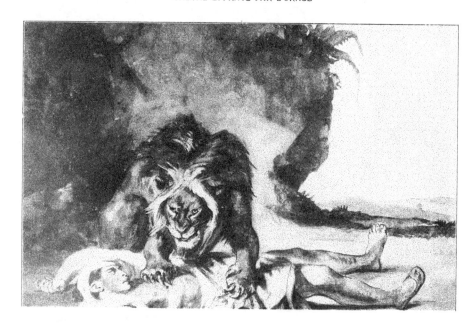

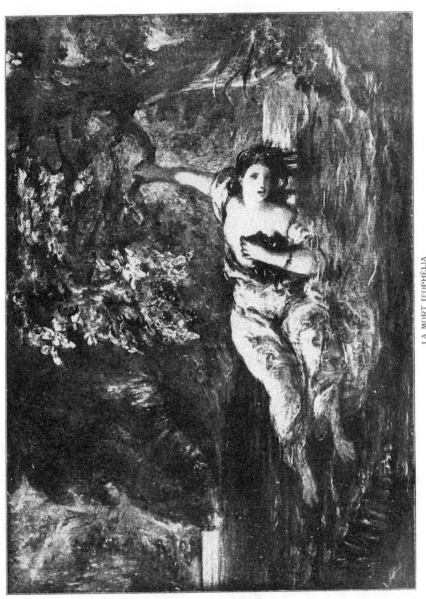

LA MORT D'OPHÉLIA

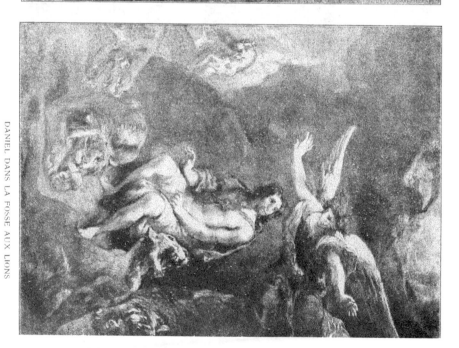

PIETA

DANIEL DANS LA FOSSE AUX LIONS

siècle comme la musique de Liszt et de Wagner. Il est éloquent et fécond comme Hugo, et il reste pourtant concentré comme Baudelaire. Il est le premier dans toutes les hautes manifestations de son art. Dans son siècle il fait les plus beaux tableaux héroïques, avec les „Croisés", les „Massacres de Scio" et la „Barricade", les plus beaux tableaux d'animaux avec ses lions et ses chevaux, les plus belles interprétations de poèmes avec ses planches sur „Faust et Hamlet", le plus beau tableau religieux avec sa „Pietà", le plus beau plafond avec son „Apollon". Il ne laisse à faire aux autres que des morceaux plus poussés, des notations plus curieuses, des études réalistes et chromatiques plus serrées, des reconstitutions plus minutieuses. Tout ce qui est grand, il le fait. La France n'a pas de plus grand génie en aucun domaine intellectuel.

* * *

Il fut, avec Ingres, l'un des deux maîtres de son époque. Si la plupart des critiques et des peintres s'obstinèrent à les opposer au lieu d'admirer en eux deux modes également nécessaires et logiques de l'art, quelques hommes de valeur comprirent le prix d'une admiration partagée sans y voir de contradiction. Le plus remarquable fut Chassériau, mort prematurément. Il fut d'abord élève d'Ingres par enthousiasme pour la pureté harmonieuse de l'art néo-grec. Mais la fougue de sa nature créole et la révélation de l'Orient le firent se ranger auprès de Delacroix. Il voyait en Ingres le danger de chercher l'inspiration dans le passé, et dans le désaveu obstiné du présent. Delacroix lui semblait rouvrir l'avenir. Chassériau fut l'ami et l'inspirateur de Gustave Moreau. Ingres influa sur Chassériau et Moreau indirectement, et eut une école directe qui compta des hommes distingués comme Amaury Duval et Mottez. Mais elle tomba vite, et l'École, qui avait tant hésité à revendiquer Ingres et ne s'y était décidé que pour faire échec à Delacroix, ne comprit rien au génie réaliste d'Ingres.

Elle le confondit avec son fade idéal davidien et néo-raphaëlesque, en sorte qu'on peut dire que ni Delacroix ni Ingres ne furent compris par elle. La conséquence la plus imprévue de l'antagonisme entre ces Peux maîtres fut que le réalisme d'Ingres se retrouva dans Manet, dont

l'œuvre de début fut saluée par le vieil auteur du portrait de Bertin aîné:
Les réalistes comme Courbet, encore bien romantique, et Manet décidé
à être purement moderniste, détestèrent l'école romantique avec autant
de force qu'en avait montrée le parti académique, et pour d'autres raisons.
Delacroix, confondu avec ses imitateurs indignes, n'influa donc nullement
sur une génération décidée à rejeter la peinture historique et allégorique
sous toutes ses formes, et à borner son effort à représenter son temps.
La clarté, la vérité des portraits d'Ingres apparurent bien plus conformes
aux désirs nouveaux, et ainsi se prolongea l'injuste comparaison. Par
une étrange ironie des théories et des inquiétudes, ce fut l'ennemi im-
placable du grand libéral Delacroix, ce fut Ingres, devenu un dieu de
l'école, qui autorisa le mouvement libéral et antiscolastique qui allait
s'élargir jusqu'aux audaces de l'impressionisme.

Mais ce fut au moment où après le réalisme caractériste de Manet,
l'exemple de Claude Monet allait entraîner Manet lui-même dans l'étude
du plein-air qu'un nouveau retour de la fortune rejeta l'influence d'Ingres
et remit Delacroix en honneur. La théorie des tons complémentaires
fit comprendre la valeur des audaces des „Croisés" à l'instant ou l'insuffi-
sance d'Ingres comme coloriste décevait et écartait les chercheurs. On
comprit alors que Delacroix avait été le seul à discerner dans Chardin
et dans Watteau, la valeur de la technique nouvelle, et qu'il réliait ainsi ces
maîtres au XIXème siècle à un moment où on les oubliait, en même temps
qu'il transposait en France le tragique de Constable et la féerie de Turner.

Ainsi Delacroix marqua de son droit d'aînesse la seconde période
du mouvement crée par Manet, comme Ingres avait marqué du sien la
première: et ce fut la revanche posthume des deux rivaux contre l'art
officiel qui s'était servi de l'un pour nuire à l'autre sans comprendre leur
double génialité.

Nous vivons dans un moment où l'idéal pictural semble se rabaisser
à plaisir. Par haine contre l'École et sa poncive esthétique, on ne fait
plus de compositions; on redoute la peinture littéraire qu'on affecte de
confondre avec la „peinture d'idées" dont elle n'est pourtant que la carri-
cature. On pousse l'imitation de la réalité jusqu'à la manie de l'instantanéité.

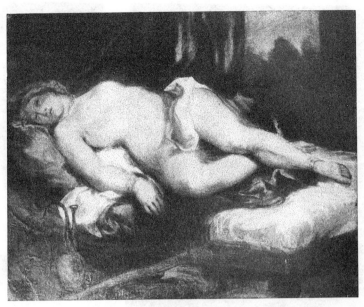

ODALISQUE

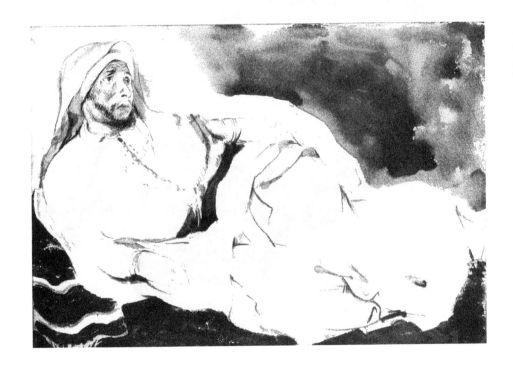

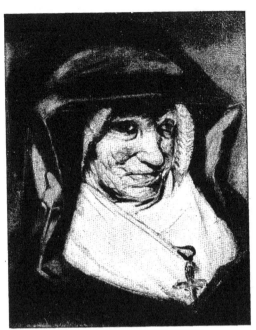

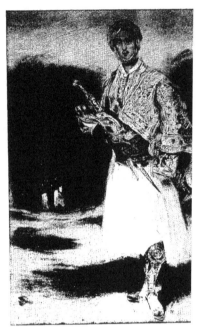

TÊTE DE VIEILLE FEMME (ETUDE)

LE COMTE PALATIANO

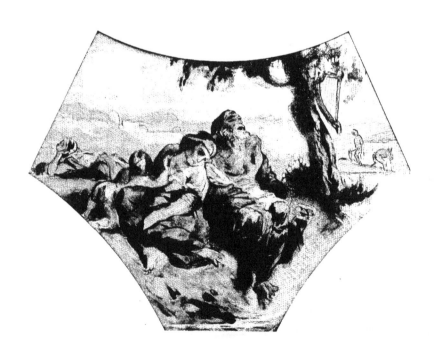

Depuis la mort du dernier grand décorateur français, Puvis de Cha-
vannes, les efforts de Besnard, d'Henri Martin, de Mlle Dufau, pour
créer une peinture symbolisant les idées modernes, n'ont malheureusement
pas trouvé d'imitateur dignes de ces beaux artistes. Les mœurs disposent
à la recherche du succès rapide, et on hésite à entreprendre des œuvres
de longue haleine. La peinture officielle, chassée des collections sérieuses,
éclipsée dans les Salons et honnie par les jeunes gens, accapare pourtant
encore les commandes d'Etat. La peinture d'histoire est discrédité et
même reniée esthétiquement. On se défie de tout „sujet" et on ne demande
à un tableau que le plaisir et surtout la surprise des yeux. Dans ces con-
ditions, une œuvre comme celle de Delacroix effraie et décourage les
artistes. Ils la voient au Louvre, auréolée de la gloire des Titien, des Rem-
brandt, des Rubens et des Véronèse, mais ils n'oseraient entreprendre
de l'égaler. Mais cetté période va finir. On ne saurait guère plus long-
temps ravaler la peinture à l'exécution habile de tableautins imitant une
anecdote avec la vaine séduction d'une instantané, oublier pour complaire
à la mode let grandes visées qui ont fait de la peinture un art aussi altier
que la poésie et la symphonie. On se trouvera bientôt en face du dilemme
de considérer la peinture un art en déchéance, ou de revenir à la grande
composition exprimant les passions et les idées générales de la récente
humanité.

Ce jour-là lorsqu'on cherchera, par un mouvement instinctif et éternel,
à relier au passé les pressentiments de l'avenir, à donner à l'effort nouveau
ses lettres de noblesse, à constituer sa généalogie, l'art entier se tournera
vers Delacroix. Il n'apercevra pas de figure plus noble et plus significative,
de leçon plus haute que celles de ce songeur prodigieux que Baudelaire,
avec sa divination infaillible, plaçait au nombre des „phares" qui éclairent
la route de la race humaine en marche vers l'infini.

<div style="text-align:right">CAMILLE MAUCLAIR.</div>

INDEX DES TABLEAUX

CPSIA information can be obtained
at www.ICGtesting.com
Printed in the USA
BVHW040954070219
539718BV00007B/165/P